西晋行草墨迹

上海书画出版社

中国民间书法系列大系

图书在版编目（CIP）数据

西晋行草墨迹／上海书画出版社编.—上海：上海书
画出版社，2003.7
（中国民间书法大系）
ISBN 7-80672-609-8

I.西… Ⅱ.上… Ⅲ.行草－法书－中国－西晋时代
Ⅳ.J292.23

中国版本图书馆 CIP 数据核字（2003）第 050681 号

责任编辑　　　庄新兴
封面设计　　　潘志远
技术编辑　　　吴蕃中

西晋行草墨迹　　　上海书画出版社编

🔲 **上海书画出版社**　出版发行

地址：　上海市钦州南路 81 号
邮编：　200235
网址：　www.duoyunxuan.com
E-mail：shcpph@online.sh.cn
上海出版印刷有限公司印刷
各地新华书店经销
开本：　890 × 1240　1/16
印张：　1　印数：1-5,000
2003 年 7 月第 1 版　2003 年 7 月第 1 次印刷

ISBN 7-80672-609-8/J·537
定价：　18 元

西晋行草墨迹简介

西晋之时，日常主用的书体经约定俗成已成为正书和行草书，其中的行草因实用性强而被用得最多。

噪声一时的书家，在西晋时并不乏其人，由于西晋距今久远，传至今日的西晋名家行草墨迹也就仅陆机《平复帖》一件。自晚清以来，古器物不断大量出土，有一批西晋时期的行草墨迹也终于从新疆罗布泊西北的古楼兰遗址被发掘了出来。这批西晋行草墨迹，皆以木简和纸为载体，出土时还与很多其前后时代的墨迹混杂在一起。由于古楼兰地处高原、气候干燥，它们尽管遭受大自然破坏，但是字迹大多非常清晰，宛如写就不太很久。

出土于古楼兰遗址的西晋行草墨迹，有些带有书写者的姓名，可惜无一是当时书坛名家的，最有价值之处是不少墨迹具有确切的书写年份，这就能使今人从多方面去了解西晋行草的情况了。

目前所见最早的西晋行草墨迹，就是从古楼兰遗址出土的《咸熙三年二月一日黑粟三斛六斗》木简。『咸熙』是三国魏的最后一个年号。公元二六四年的阴历五月魏元帝设置。咸熙二年十二月，持魏国大权的司马昭之子司马炎用所谓的禅让之法灭魏，建立晋，同时以『泰始』为年号。泰始元年，因此存世不足一个月。根据这一历史情况，所谓的『咸熙三年二月一日』其实就是西晋的『泰始二年二月一

日』。出现『咸熙三年二月一日』这一现象的原因在于古代交通落后和信息传递缓慢，当中原地区朝代

或年号变更已多日，远离中原而交通不便的边陲尚未获悉，依旧使用着实际上已被废除的旧年号，这种

现象在历史上屡见不鲜。该简所书之时，离西晋开国之日尚未超过二个月。

根据西晋从公元二六五年开国至公元三一六年结束的五十二年历史去划分，在古楼兰遗址出土的

行草墨迹中，带有确切纪年文字属于西晋早期的行草墨迹还有多种，如书于公元二六六年的《泰始二年

十月廪册一斛七斗六升》木简，又如书于公元二六九年的《泰始五年七月廿六日张钧言敦煌太守》木简、

《泰始五年十一月麦十二升》木简，《泰始五年十一月敦煌短废粜廿四》木简等。

带有确切纪年文字属于西晋晚期的行草墨迹，目前可见者有在古楼兰遗址出土的《永嘉四年八月

十九日》残纸。永嘉四年，即公元三一〇年，距西晋开国已有四十六年，距西晋结束仅六年。

出土于古楼兰遗址的那些带有确切纪年的西晋早期行草墨迹，颇多书于木简，每件所书文字之数不尽

相等，按书写者的具名还可知出于不同书手。这些墨迹，尽管带有书手各自的审美个性，却无法隐匿其书

体和笔法方面的时代共性。这些墨迹，在笔画的起笔、收笔、转折、勾、挑、撇等诸方面均未脱尽隶法，有

些结构还颇具隶意。如与一九九六年出土的长沙走马楼三国吴简相较，它们确实有了发展，在形貌的古

与今之间向今的方向跨出了一大步。然而，如与属于西晋晚期的《永嘉四年八月十九日》残纸相比，它

们却又显得充满着古气，隶的成分还是太多了点。

西晋晚期的行草墨迹《永嘉四年八月十九日》，在笔法、笔势、结构等方面，虽然比西晋早期的行草

墨迹在形貌方面又向今的方向靠拢了一些，如与其后那些完全成熟、定型的行草相对照，依然颇多隶味，

尚处在极『生』的阶段，离开成熟还欠一番大的发展。

西晋时期的行草书法，在中国的行草发展史上是一个重要而不可缺少的环节，已步入了一个临近蜕

变的时期，有着别具一格的风貌，对当今书法的发展还是有着极为重要的研究和借鉴作用。

庄新兴

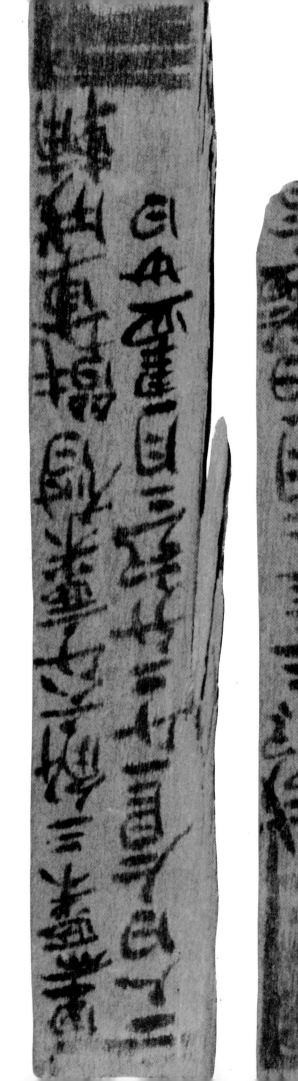
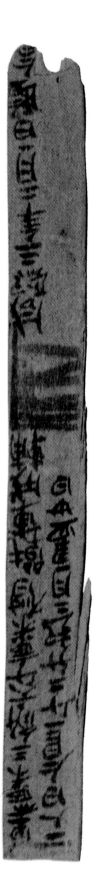

一 瓦署第三 卡六博昌縣導官守丞縢兼 兼署第三官 以郵行洛陽

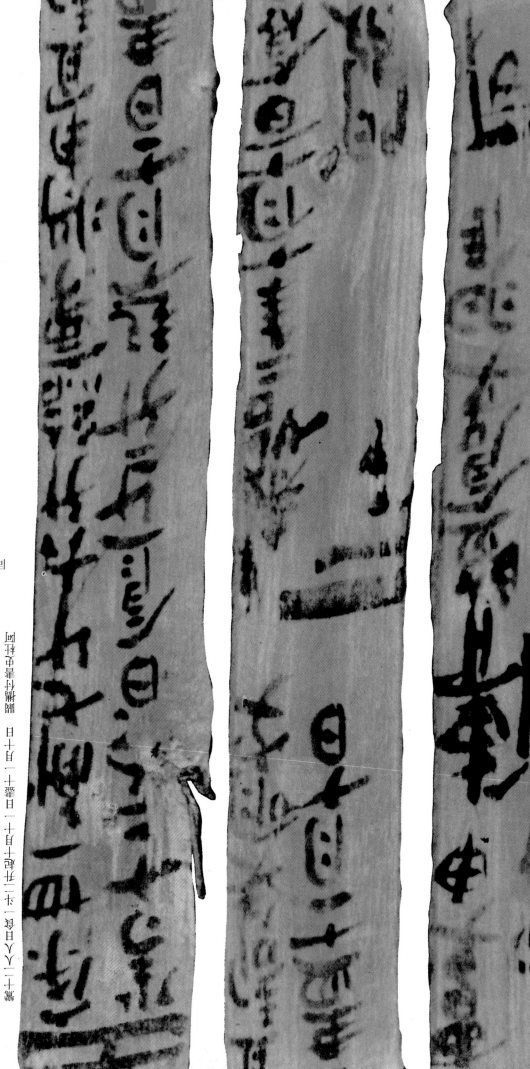

四

醫不識脈賴於蚩闔申申書曰日二十卅五年弟

盡日十一月一日羅二日十十月二十□二六人二□二

十誕二十七日日醫比師一日十蚩壽二大十一書一蚩

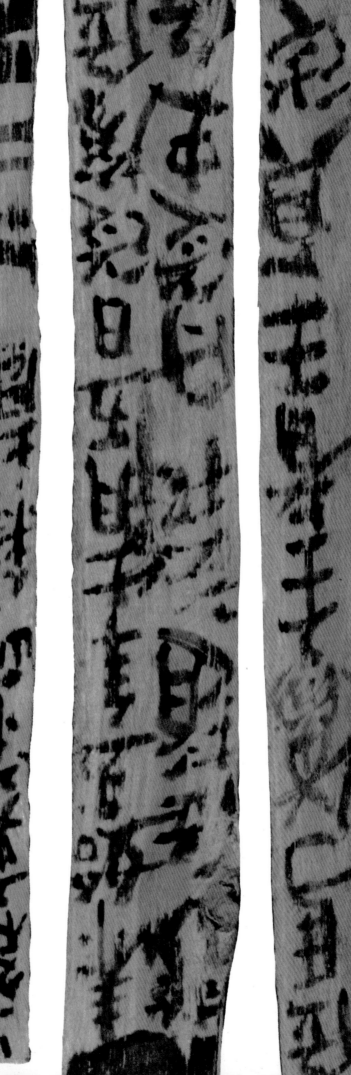

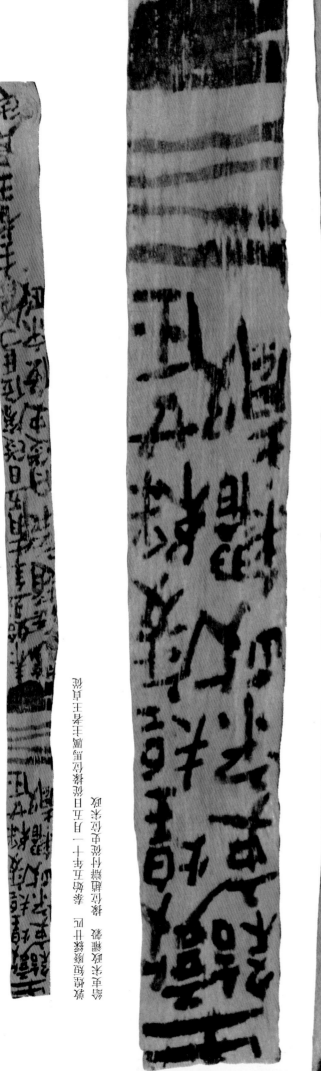

楚帛書摹本及復原圖

晏昌貴摹楚帛書十二月神圖

湖北省博物館藏楚帛書摹本

麥　泰始五年十一月九日倉曹掾李足監倉蘇良
十二升　奏曹史淳于仁兵曹史弧仁從掾位張雅
　　　泰始五年十一月九日倉曹掾李足監倉蘇
　　良奏史淳于仁兵曹史弧仁從掾位張雅

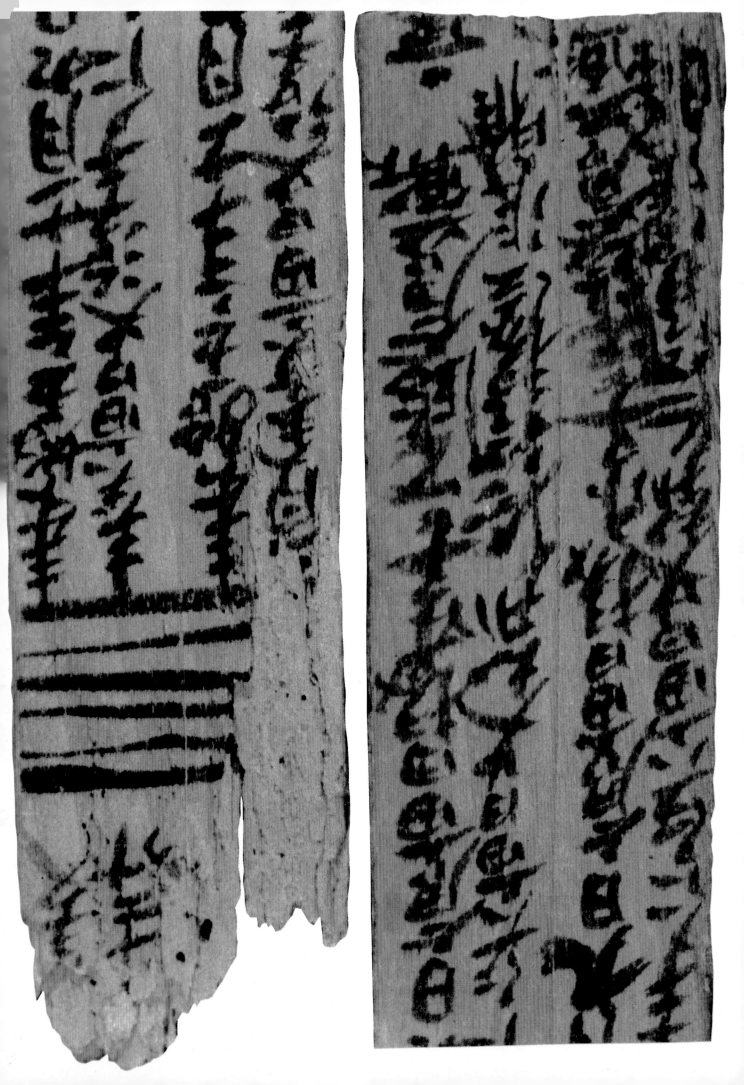

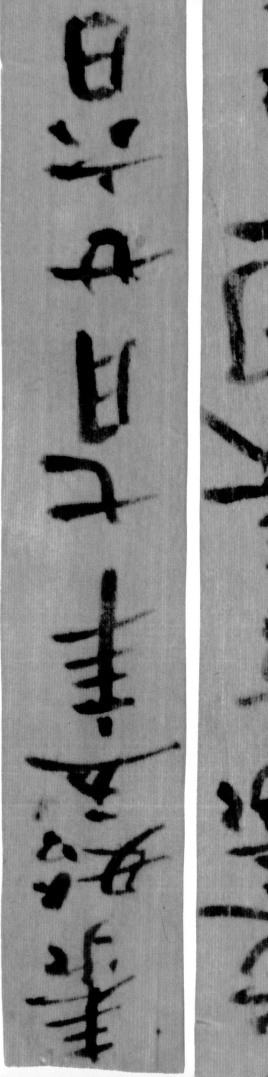
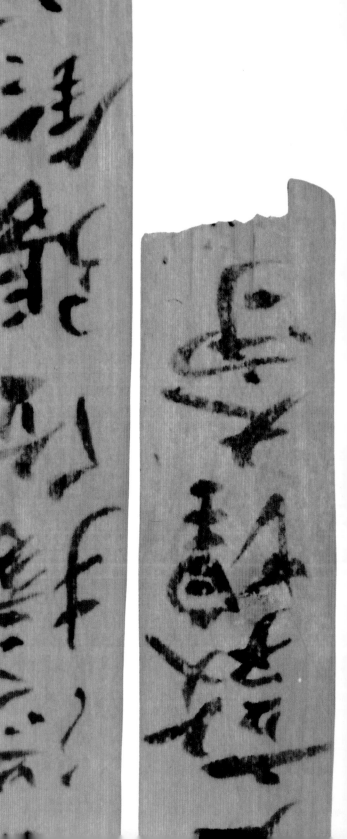

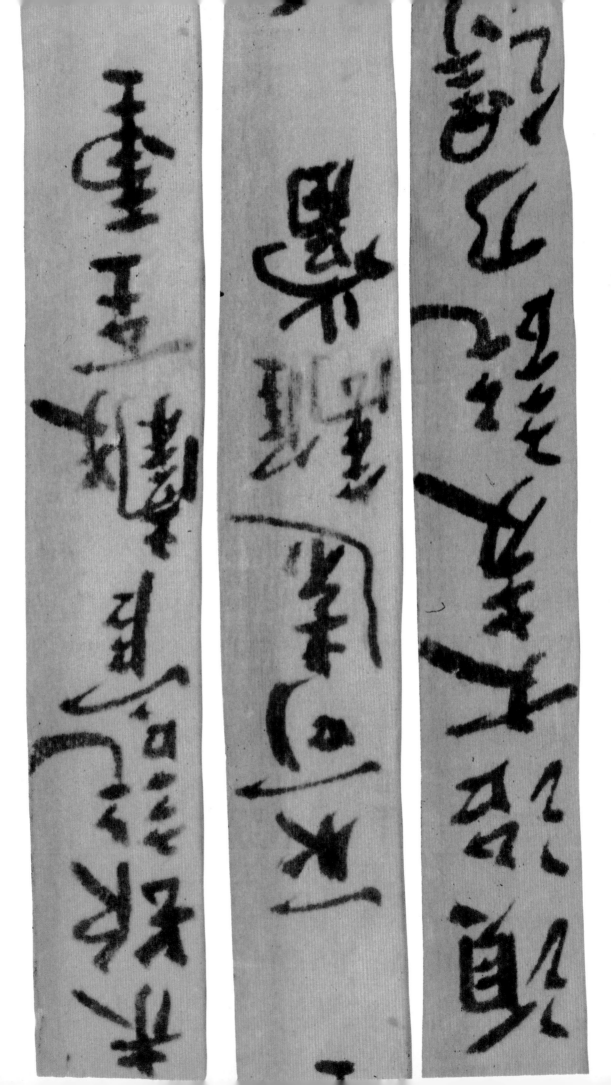

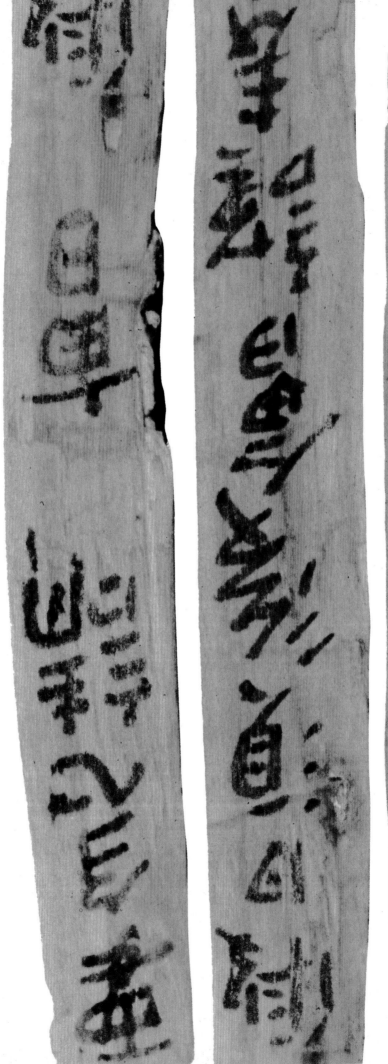

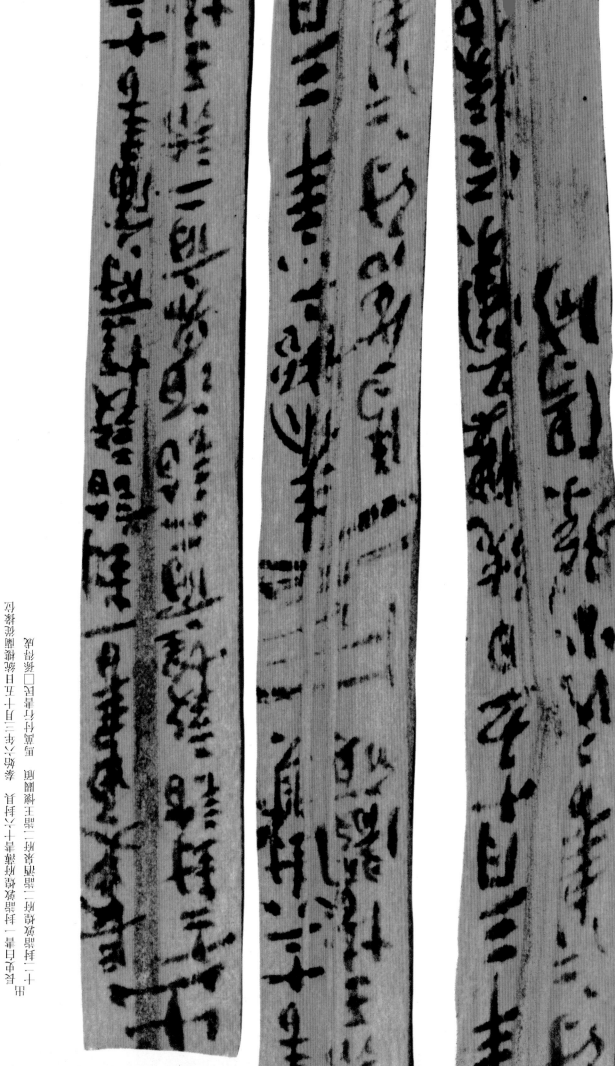

量廿中月一 拜謁謁雖拜十六拜謁 孝高六年三十五月 嗇夫謁樓謁謁報 廿一謁謁謁謁二狀謁三狀謁理謁嗇 重叚嗇夫謁□嗇者 嗇夫謁□

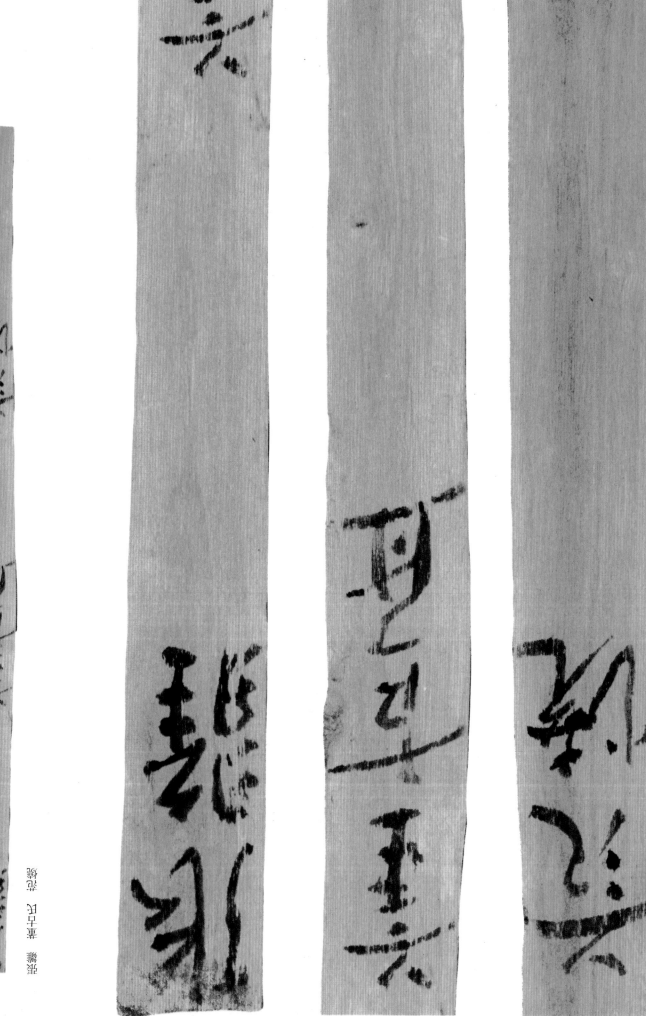

永嘉四年八月十九日巳酉安西和戎從事軍
謀史令副溥督察移
□之義人道所重
□値寇亂置